génoise, mousse, pâte à choux, tarte...

超可愛的迷你 size！

袖珍甜點黏土手作課

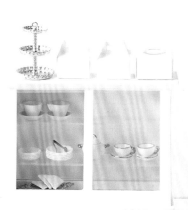

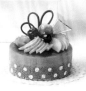

関口真優✂著

前言

陳列在甜點店展示櫃內各式各樣的蛋糕，

光是看就令人心情雀躍。

本書將為你介紹我珍藏的——

令人怦然心動的袖珍甜點。

鬆軟的海綿蛋糕、在口中融化的慕斯蛋糕、

烤得酥脆的泡芙、滿滿水果的水果塔、

香脆多汁的櫻桃派……

令人一看就想起味道＆口感的擬真質感

＆袖珍甜點特有的可愛感都是表現的重點。

從以黏土塑型開始，到以顏料＆塗料加上烘焙的色澤，再製作水果等配料裝飾……

雖然實際製作一個甜點的過程絕對算不上輕鬆，

但完成時的成就感＆喜悅卻是加倍的喔！

本書的作法皆以步驟圖詳加解說，

初學者也可以輕鬆地跟著作作看。

同款的甜點只要在裝飾上加以變化，就會誕生出全新的氛圍。

要不要試著以甜點師傅的心情，

作作看個人獨創的袖珍甜點呢？

関口真優

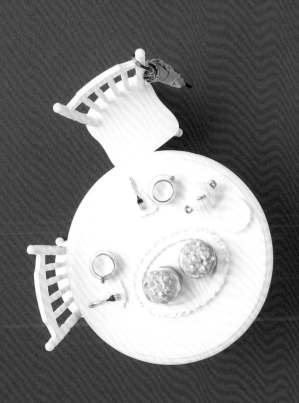

CONTENTS

part

③ 裝飾配料

開始製作前

○基本而言，各作法頁中標示的黏土為製作一個的分量，但由於少量的黏土不易上色，因此獨立介紹了製作小配件的單元＆標示較容易製作的分量。

○黏土完全乾燥大約需要2至5天。依作品的大小＆季節＆黏土種類會有所不同，請視狀況調整。

〈關於黏土の保存〉

為了避免開封的黏土乾燥，請以保鮮膜包覆袋口後，放入密封袋密封吧（大約可保存三個月）！從袋中取出的黏土同樣以保鮮膜包起來後放入密封袋，則可以用到隔天。

來作珍藏的袖珍甜點吧！

本書の
使用方法

1 選擇喜歡的甜點類型作為基底。

本書介紹的甜點種類大致可以分成五種。
請從part1至part2（P.10至P.49）中選擇喜歡的種類。

 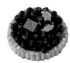

海綿蛋糕　　　　慕斯蛋糕　　　　泡芙　　　　　塔　　　　　　派

2 裝飾配料

不論是參照part1至part2的作品進行製作，
或自由變化裝飾都OK！
請參見part3（P.50至P.70）選擇喜歡的配件
來製作吧！

3 將配料裝飾在甜點上，作品完成！

裝飾上水果＆巧克力，
或塗上奶油＆淋醬；
搭配喜歡的配料，
將甜點可愛地裝飾起來吧！

基本材料　介紹袖珍甜點使用的主要材料。

黏土

MODENA
（PADICO）

紋理細緻，帶有透明感的樹脂黏土。一般用於製作烘焙點心，能作出密實＆堅硬的質感。

Grace
（日清アソシエイツ）

透明感佳的樹脂黏土。紋理細緻，能夠延展得非常薄。適合表現光澤感的水果。

Hearty
（PADICO）

輕量樹脂黏土。輕且延展性佳，不易黏手所以作業起來相當方便。適合表現無光澤＆蓬鬆的質感。

HALF-CILLA
（日本教材製作所）

輕量黏土。黏土重疊也不會沾黏，切割容易。由於可以作出漂亮的斷面，適用於想表現出斷面的作品。

SUKERUKUN
（アイボン產業）

有著高透明度＆柔軟性的黏土。能夠表現出橘子和奇異果等水果的透明、多汁感。

上色

Grace Color
（日清）

全9色的彩色黏土。既有透明感，顯色又漂亮。適合想將黏土染出深色時混合使用。

壓克力顏料
（Liquitex）

除了混合黏土上色之外，也適合於以筆塗抹出甜點的烘焙顏色。本書作品使用SOFT TYPE。

DECORATION COLOR
（TAMIYA）

共13色的壓克力塗料。用於黏土＆甜點的上色。塗料過濃不易以畫筆塗抹時，請以壓克力溶劑稀釋後使用。

黏著劑

木工用白膠

用於黏貼裝飾配料，乾燥後呈透明狀。使用均一價商店販售的白膠也OK。

讓作業更方便の材料

清漆〈亮光〉

塗在完成品上可以增加強度。推薦使用亮光清漆（TAMIYA）、水性壓克力清漆 ULTRA WARNISH（PADICO）。SUKERUKUN則建議使用SUKERUKUN專用透明液（アイボン產業）。

嬰兒油

塗在模具、吸管和刀片上，脫模＆切割時可避免沾黏黏土。

爽身粉

可替代TOPPING MASTER（P.40）用來表現粉砂糖，與白色壓克力顏料混合拍打使用。

奶油土
（PADICO）

無光澤的質感能夠很好地仿真作出奶油。在確實乾燥前仍可水溶，整理起來也相當簡單。

基本工具

在此將介紹製作袖珍甜點時的主要工具。

尺・黏土壓板

用於壓平黏土。尺建議選用方便測量的透明尺比較便利,壓板則使用迷你壓板(日清アソシエイツ)。

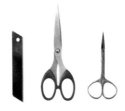

刀片・剪刀

用於切割黏土。使用刀片時請手握刀刃兩側,從上施力按壓。剪刀則建議選擇尖端銳利的小剪刀會較方便。

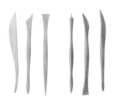

黏土骨筆

用於將黏土加上紋理&花樣。依製造廠商不同造型也會有所差異,請挑選自己喜好的骨筆。(左)黏土骨筆三件組(PADICO),Clay骨筆三件組(日清アソシエイツ)。

牙刷

用於以牙刷拍壓,將黏土表面作出質感。建議挑選硬毛牙刷,較能確實地作出凹凸效果。

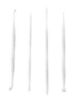

翻糖塑型工具

翻糖塑型工具的前端為圓形,可方便用於將黏土作出凹陷&加上質感。

牙籤

少量沾取壓克力顏料時適用,多用於製作水果&整理黏土形狀。

鑷子

除了用來夾細小的物品之外,也用於製作海綿蛋糕質感&整理黏土形狀。

烘焙紙

以尺&壓板壓平黏土時,放在中間可防止沾黏。

透明夾

黏土塑型時作為底墊使用,使黏土不容易黏在一起,方便作業。

海綿

用於將黏土放在海綿上靜置乾燥。由於通風性佳，連底部都能確實乾燥。

筆

面積廣時使用平筆，細小處使用細筆，細緻作業時則使用極細筆。推薦使用MODELING BRUSH HF（TAMIYA）。

化妝海綿

用於將黏土塗上壓克力顏料＆塗料。以拍打方式就能作出自然的深淺，完成更接近實物的成品。

讓作業更方便の材料

Color Scare
（PADICO）

將黏土填入凹洞中，測量分量的道具。本書應用於馬卡龍（P.67）的塑型。

杯子・小盤子

以杯子作為顏料的水杯，一次性使用的調味盤則在製作淋醬（P.74）時使用。

保鮮膜・便條紙

使用顏料時可代替調色盤，用完即丟相當方便。

吸管・衛生筷

吸管可用於將黏土鑽孔或進行捲曲狀的造型，衛生筷則是用於固定黏土。

萬用黏土

如橡膠般柔軟，可快速拆下的黏著劑。用於以衛生筷等物品固定黏土時。

圓形模具

用於將黏土取出圓形。本書使用直徑1.5cm、2.4cm、3.4cm、3.9cm、4.7cm的模具。

part

①

海綿蛋糕
慕斯蛋糕

~~~~~~~~~~

切片蛋糕、長條蛋糕捲、圓形蛋糕……
如甜點店陳列櫃中的人氣蛋糕一般，精緻華麗又美味誘人。
由於能享受裝飾上奶油＆水果的樂趣，
請試著自由組合part3的裝飾配料，
作出自己喜歡的蛋糕唷！

GÉNOISE
MOUSSE

GÉNOISE, MOUSSE

1

# petit gateau

切片蛋糕

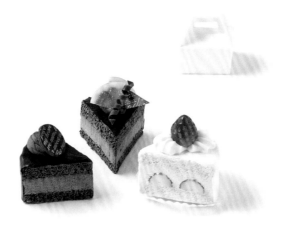

經典的草莓蛋糕＆成熟風格的巧克力蛋糕。
以鑷子將黏土如穿孔般地戳鬆，表現出海綿蛋糕的質感。

→ 作法 P.20

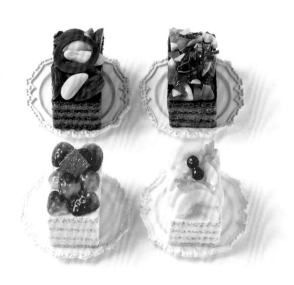

GÉNOISE, MOUSSE

2

# petit gateau

## 長方形蛋糕

與切片蛋糕作法相同，
但點綴上許多的材料裝飾出華麗感，
是將海綿蛋糕體＆夾層奶油的黏土
交錯重疊而成的多層次蛋糕。

→ 作法 P.22

GÉNOISE, MOUSSE

3

# biscuit roule

### 長條蛋糕捲

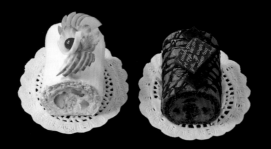

排滿水果的香草口味＆高雅的巧克力口味長條蛋糕捲。

如實物一般，是以兩色黏土捲製而成。

→ 作法 P.23

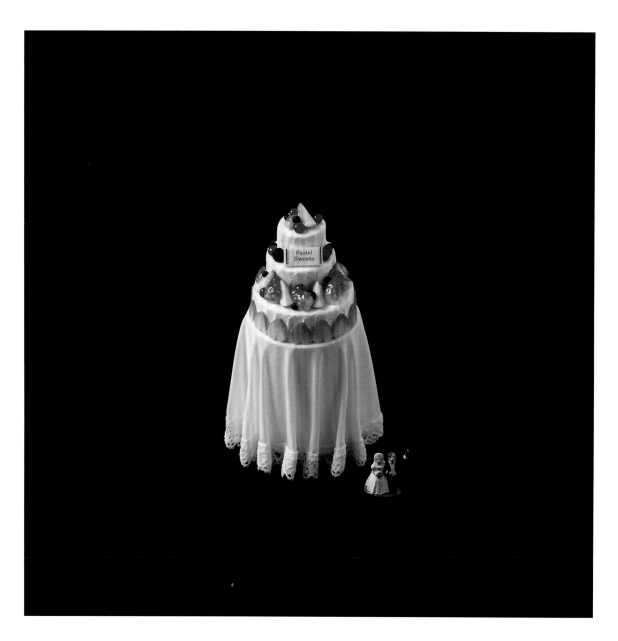

# gâteau de mariage

## 結婚蛋糕

外觀看起來雖然很豪華,但其實只是將大、中、小三種底座重疊,作法意外地簡單喔!
以草莓&莓果簡單裝飾,就完成了高雅的蛋糕。

→ 作法 P.24

GÉNOISE, MOUSSE

5

# mousse au gelee

## 果凍慕斯

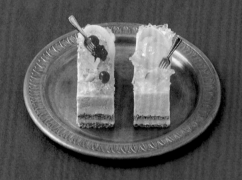

以透明感的果凍&水果搭配作出的清爽蛋糕。

重疊數片黏土：海綿蛋糕體、夾層奶油、慕斯基底，作出三種口味的蛋糕層。

→ 作法 P.25

# mousse au chocolat

## 半圓形巧克力慕斯蛋糕

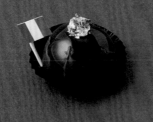

將半圓形的蛋糕淋上光澤感十足的巧克力醬，
再放上金箔增添高級感。

→ 作法 P.27

GÉNOISE, MOUSSE

7

# entremets

## 圓形蛋糕

裝飾上黑醋栗醬 & 紅色系水果，
並將巧克力蛋糕體加上點點花樣。

→ 作法 P.28

A

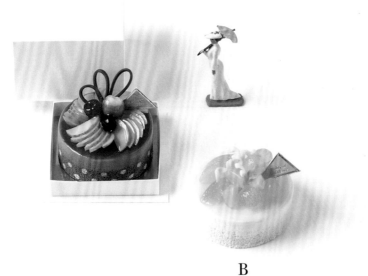

B

奶油色 × 白色，
再配上維他命色系的水果，
以淺色的漸層作出高雅感。

→ 作法 P.28

# C

可以享受看到切開斷面時的驚喜樂趣的三層蛋糕。
裝飾上馬卡龍讓分量感更升級！

→ 作法 P.30

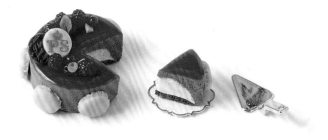

*LESSON*

# 切片蛋糕

… P.12

本單元將藉由切片蛋糕
來介紹袖珍甜點的基本作法。
不論是哪種甜點,
從黏土的上色、塑型到裝飾的流程
都是相同的。

---

材料

黏土

**HALF-CILLA**

上色

草莓切片蛋糕
**Liquitex壓克力顏料**
〈Yellow Oxide〉

巧克力切片蛋糕
**Liquitex壓克力顏料**
〈Burnt Sienna〉
〈Iovy Black〉

裝飾

草莓切片蛋糕
**奶油土**
草莓（P.52）
**木工用白膠**

巧克力切片蛋糕
**巧克力醬A**（P.74）
**奶油土**
**Liquitex壓克力顏料**
〈Transparent Burnt Umber〉
橘子片（P.60）
裝飾巧克力4・6（P.71）
蛋糕裝飾插片（依喜好。P.72）
**木工用白膠**

完成尺寸
約3cm

---

STEP 1　# 上色

▶ 黏土混合壓克力顏料上色。

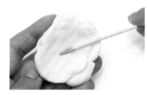

**1** 將黏土延展至適當大小,
以牙籤沾少量壓克力顏料
〈Yellow Oxide〉加在黏土上。

**2** 重複延展揉摺黏土,讓整體
都確實染色。

**3** 混合完成。
如果顏色太淡,可視狀況再分次少
量加上顏料。由於黏土乾燥後顏色
會變深,請染色至比預想顏色再稍
淺一點即可。

---

STEP 2　# 塑型

▶ 製作蛋糕組件後,
進行組合。

**1** 以完成上色的黏土作直徑
2.5cm的圓球,再放上壓板
（或尺）壓成直徑5cm的
圓形。製作2片（海綿蛋糕
體）。
為免黏土沾黏,可以用烘焙紙夾住
黏土。

**2** 以未上色的黏土作直徑3cm的
圓球,再以步驟**1**相同作法
進行延展（夾層奶油）。

**3** 在海綿蛋糕體的黏土之間夾入夾層奶油的黏土。

**4** 為了不要有空隙，以壓板從上方施力輕壓。

**5** 以直徑3.9cm的圓形模具取形，再去掉多餘黏土。

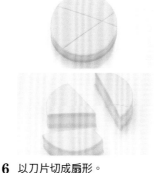

**6** 以刀片切成扇形。
以刀片先輕輕地劃上紋路，作記號後再裁切會比較容易。周圍剝開的黏土則可再利用製作其他組件。

**7** 以牙刷拍壓斷面，加上質感。

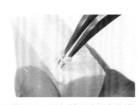

**8** 以鑷子捏夾海綿蛋糕體的黏土，作出海綿蛋糕的質感後靜置乾燥。
將黏在鑷子上的黏土一邊黏回黏土一邊捏夾，以鑷子如穿孔般的戳鬆黏土。

# 裝飾

▶ 自由地裝飾上奶油花&裝飾配料。

**1** 將奶油土塗在表面&後側，再以骨筆抹順。

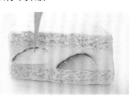

**2** 將切片草莓以刀片切半，再以白膠貼在側面。

**3** 將奶油土裝入隨附的擠花袋擠在表面，並趁還沒乾燥前放上草莓。

---

## 巧克力切片蛋糕の作法

※作法流程相同。

**上色**
混合壓克力顏料〈Burnt Sienna〉、〈Ivoy Black〉，調合成焦茶色後與黏土揉合染色。海綿蛋糕體染成深茶色，夾層奶油染成淺茶色（圖a）。

**裝飾**
將奶油土混合壓克力顏料〈Transparent Burnt Umber〉，製作巧克力奶油（圖b、圖c）。在蛋糕的表面&後側塗巧克力醬A，並在表面擠上巧克力奶油花&趁未乾前放上裝飾巧克力4、橘子片、裝飾巧克力6和蛋糕裝飾插片則以白膠貼上。

# 長方形蛋糕

··· P.13

## 材料

【黏土】
HALF-CILLA

【上色】
香草蛋糕
Liquitex壓克力顏料
〈Yellow Oxide〉

巧克力蛋糕
Liquitex壓克力顏料
〈Burnt Sienna〉
〈Iovy Black〉

【裝飾】
香草蛋糕
奶油土
草莓（P.52）
蛋糕裝飾插片（依喜好。P.72）
白桃（P.56）
紅醋栗（P.56）
香葉芹（P.65）
環氧樹脂系黏著劑（P.75）
木工用白膠

巧克力蛋糕
巧克力醬A（P.74）
橘子片（P.60）
橘瓣（P.60）
杏仁（P.66）
杏仁角（P.66）
腰果（P.66）
開心果（P.66）
葡萄乾（P.67）
蔓越莓乾（P.67）
裝飾巧克力2・8（P.71）
木工用白膠

完成尺寸　約3.5cm×2cm

## 準備

香草蛋糕
依P.20要領將黏土以壓克力顏料〈Yellow Oxide〉染成淺黃色，作4個直徑2cm的圓球（海綿蛋糕用），再以無染色黏土作3個直徑2.3cm的圓球（夾層奶油用）。

巧克力蛋糕
將壓克力顏料〈Burnt Sienna〉、〈Iovy Black〉混合成焦茶色後，將黏土染成深茶色（海綿蛋糕體用）、淺茶色（夾層奶油用）（參照P.21圖a），並以香草蛋糕相同作法（上述）分別揉成圓球狀。

**1** 將壓板（或尺）放在圓球上方，壓成直徑5cm的圓片。

為了防止黏土沾黏，可以用烘焙紙夾住黏土。

**2** 重複步驟**1**相同作法，分別將海綿蛋糕體用、夾層奶油用的圓球壓成圓片。

**3** 依海綿蛋糕體、夾層奶油的順序，將黏土交互重疊。

**4** 以刀片切成4cm×2.5cm的長方形，去掉周圍多餘的黏土。

依P.25步驟4的要領，在透明夾上畫出長方形記號會比較容易切割。

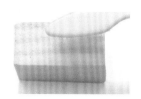

**5** 以牙刷拍壓斷面，加上質感。

**6** 以鑷子捏夾海綿蛋糕體黏土，作出海綿蛋糕的質感後靜置乾燥。

一邊捏夾一邊黏回黏在鑷子上的黏土，以鑷子將黏土如穿孔般地戳鬆。

**7** 將奶油土塗在表面後以骨筆抹順（巧克力蛋糕則塗巧克力醬A）。

**8** 分別加上裝飾配料，決定位置後再以白膠貼合。

⋮

放上對半切的草莓，再依喜好裝飾上蛋糕裝飾插片。

排上白桃、裝飾紅醋栗及香葉芹，再塗上環氧樹脂系黏著劑。

排上杏仁、腰果及開心果，再點綴上裝飾巧克力2。

裝飾上橘子片、橘瓣、葡萄乾、蔓越莓乾、杏仁角及開心果，再放上裝飾巧克力8。

# 長條蛋糕捲
… P.14

**材料**

[黏土]

HALF-CILLA

[上色]

香草蛋糕

Liquitex壓克力顏料
〈Yellow Oxide〉

巧克力蛋糕

Liquitex壓克力顏料
〈Burnt Sienna〉
〈Iovy Black〉

[裝飾]

香草蛋糕

奶油土
蘋果（P.52）
草莓（P.52）
紅醋栗（P.56）
香葉芹（P.65）
橘瓣（P.60）
奇異果（P.60）
木工用白膠

巧克力蛋糕

裝飾巧克力 3・4・8（P.71）
杏仁片（P.66）
木工用白膠

**完成尺寸**

約3.5cm×2cm

**準備**

香草蛋糕

依P.20要領將黏土以壓克力顏料〈Yellow Oxide〉染成淺黃色，作出直徑3.5cm的圓球（海綿蛋糕體用），再以無染色黏土製作直徑3.2cm的圓球（夾層奶油用）。

巧克力蛋糕

將壓克力顏料〈Burnt Sienna〉、〈Iovy Black〉混合成焦茶色後，將黏土染成深茶色（海綿蛋糕體用）、淺茶色（夾層奶油用）（參照P.21圖a），並以香草蛋糕相同作法（上述）分別揉成圓球狀。

**1** 將圓球稍微作成橢圓形後放上壓板（或尺）壓平，再將海綿蛋糕體用黏土切成4.5cm×5.5cm、夾層奶油用黏土切成4cm×4.5cm的長方形。

**2** 將夾層奶油黏土放在海綿蛋糕體黏土上面，為了方便捲蛋糕，再以刀片加上紋路。

**3** 捲蛋糕捲時要捲緊，最後以手指順平閉合處＆來回滾動整理形狀。

**4** 以牙刷拍壓斷面，加上質感。

**5** 以鑷子捏夾海綿蛋糕體黏土，作出海綿蛋糕的質感後靜置乾燥。

一邊捏夾一邊黏回黏在鑷子上的黏土，以鑷子將黏土如穿孔般地戳鬆。

**6** 香草蛋糕在周圍塗上奶油土＆以骨筆抹順，再裝入擠花袋在上面擠上奶油花。

**7** 分別加上裝飾配料，決定位置後以白膠貼合。

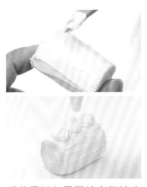

在奶油花上面放上蘋果、草莓切片、紅醋栗、香葉芹，並依喜好將切下的草莓、橘瓣、奇異果塞入斷面的夾層奶油黏土中。

順著蛋糕的弧度黏貼裝飾巧克力8，側面貼上杏仁片＆上面放上裝飾巧克力3、4，並依喜好將斷面的夾層奶油黏土上切得細碎的裝飾巧克力3。

若要將裝飾配料塞入斷面的夾層奶油黏土中時，建議在黏土乾燥前（完成步驟4的質感加工後）進行比較好喔！

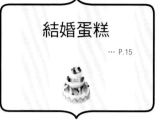

## 結婚蛋糕

··· P.15

材料

[黏土]

**HALF-CILLA**

[裝飾]

**奶油土**
草莓（P.52）
紅醋栗（P.56）
木莓（P.56）
黑莓（P.56）
裝飾巧克力4（P.71）
木工用白膠

完成尺寸
底直徑約5cm
高約5cm

**1** 以無染色黏土製作2個直徑
5cm的圓球。

**2** 將壓板（或尺）放在圓球上
方，壓成直徑7cm的圓片。

為了防止黏土沾黏，可以用烘焙紙
夾住黏土。

**3** 一片以直徑4.7cm的圓形模具
取形，另一片以直徑3.4cm &
2.4cm的圓形模具取形。

**4** 以圓模取下黏土，共作成
大、中、小，三種尺寸。

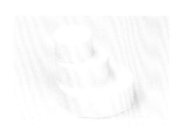

**5** 依大、中、小順序重疊 & 以
白膠貼合。

重疊時不是在正中間對齊，而是在
後方對齊重疊，進行裝飾時會比較
容易。

**6** 以奶油土塗沫周圍 & 以黏土
骨筆畫出線條表現質感。

將蛋糕固定在蓋子等底座上，作業
起來會比較容易。奶油一旦乾燥表
面就會不平滑，所以要盡快塗抹
唷！開始覺得乾燥時塗上少許水，
就會變得滑順。

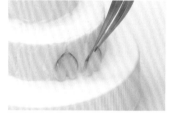

**7** 第一層周圍貼上草莓切片，
上面排上切半的草莓 & 在空
隙間裝飾紅醋栗、藍莓。第
二層在中央放上裝飾巧克力
4，兩側裝飾上紅醋栗、黑
莓、藍莓。第三層上面則裝
飾上切半的草莓、藍莓、紅
醋栗、黑莓。

果凍慕斯
··· P.16

材料

黏土

HALF-CILLA

上色

草莓

DECORATION COLOR
〈草莓牛奶〉

哈密瓜

DECORATION COLOR
〈抹茶〉

裝飾

清漆〈亮光〉

modeling water（P.26）

草莓

紅醋栗（P.56）

木莓（P.56）

開心果（P.66）

香葉芹（P.65）

裝飾巧克力2（P.71）

哈密瓜

哈密瓜球（P.60）

黃桃（P.56）

開心果（P.66）

香葉芹（P.65）

裝飾巧克力2（P.71）

完成尺寸

約4cm×2cm

準備

將modeling water擠在透明夾上，靜置一天左右使其硬化。

**1** 依P.20要領將黏土以DECORATION COLOR〈草莓牛奶（抹茶）〉染色，作2個直徑2cm的深粉紅色（深綠色）圓球＆1個直徑3cm的淺粉紅色（淺綠色）圓球。再以無染色黏土作2個直徑2cm的圓球。

**2** 將壓板（或尺）放在圓球上方，壓成直徑5cm的圓片。

為了防止黏土沾黏，可以用烘焙紙夾住黏土。

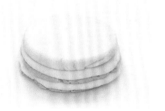

**3** 依深粉紅（深綠色）、無染色、深粉紅色（深綠色）、無染色、淺粉紅色（淺綠色）的順序重疊。

**4** 在透明夾上畫出4.5cm×2cm的長方形（為了放上黏土也能看見，請將邊線拉長）。

⋮

**5** 將黏土放在透明夾上，以刀片沿線切割成長方形。

**9** 以鑷子細細地劃削成小塊狀。

**12** 分別進行裝飾，決定位置後以modeling water貼上。

裝飾上紅醋栗、木莓、開心果、香葉芹、切半的裝飾巧克力2。

裝飾上哈密瓜球、黃桃、開心果、香葉芹、切半的裝飾巧克力2。

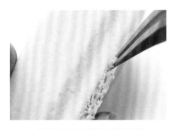

**6** 以鑷子捏夾斷面的深粉紅色黏土，作出海綿蛋糕的質感後靜置乾燥。

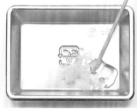

**10** 將modeling water擠在小盤上，與步驟**9**混合。

因modeling water也有黏著劑的功用，混合後直接放到蛋糕上即可。

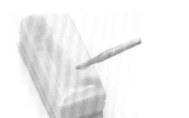

**7** 將清漆〈亮光〉混合DECORATION COLOR〈草莓牛奶（抹茶）〉作成淋醬，塗在表面後靜置乾燥。

**11** 以鑷子將步驟**10**鋪滿蛋糕表面。

**8** 將硬化完成的modeling water從透明夾上拆下。

modeling water
（光榮堂）

鐵道模型等常用於表現水景的高透明的液狀素材。15分鐘後開始硬化，到完全硬化約需一天的時間。

## 半圓形
## 巧克力慕斯蛋糕

… P.17

材料

黏土

**Hearty**

上色

**Liquitex壓克力顏料**
〈 Transparent Burnt Umber 〉

裝飾

巧克力醬B（P.74）
裝飾巧克力7（P.71）
金箔（參見右側）

完成尺寸

直徑約3cm

**1** 將黏土作成直徑2.5cm的圓球，再整理成半圓球型。

**2** 將步驟1的成品固定在衛生筷上，整體塗滿壓克力顏料〈 Transparent Burnt Umber 〉後靜置乾燥。

黏土如果不塗滿焦茶色，淋上巧克力醬後，仍有可能會看得到內裡。以衛生筷固定輔助，就能拿著製作，塗起來也方便。

**3** 將巧克力醬B塗在表面。因為重力影響，淋醬會往下滴落而使上面顏色變淡，請不時地翻轉，使整體都均勻地布滿巧克力醬。

**4** 將裝飾巧克力7貼在周圍，上面放上金箔。

在巧克力醬B完全乾燥前貼上就能黏住喔！由於金箔容易剝落，若要加工成飾品（P.76）就不建議放上金箔。

### 金箔

在此使用美甲常用的手工藝用金箔。以鑷子取出＆撕成喜歡的大小後，放上即可。

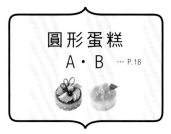

# 圓形蛋糕
## A・B … P.18

材料

黏土

**HALF-CILLA**

上色

A

**Liquitex壓克力顏料**
〈Deep Brilliant Red〉
〈Burnt Sienna〉
〈lovy Black〉
〈Titaniom White〉
〈Yellow Oxide〉

B

**Liquitex壓克力顏料**
〈Yellow Oxide〉

裝飾

A

黑醋栗醬（P.74）
蘋果（P.52）
藍莓（P.56）
櫻桃（P.56）
木莓（P.56）
裝飾巧克力1（P.71）
**圖案畫模紙・點點**（P.29）
蛋糕裝飾插片（依個人喜好。P.72）
木工用白膠

B

葡萄柚醬汁（P.74）
橘瓣（P.60）
葡萄柚（P.60）
哈密瓜球（P.60）
黃桃（P.56）
裝飾巧克力6（P.71）
香葉芹（P.65）
蛋糕裝飾插片（依個人喜好。P.72）
木工用白膠

完成尺寸

直徑約5cm

※以圓形蛋糕A的作法進行解說。

**1** 依P.20要領將黏土以壓克力顏料〈Deep Brilliant Red〉染出深粉紅色，作成直徑3.5cm的圓球（黑醋栗底）＆將壓克力顏料〈Burnt Sienna〉、〈lovy Black〉混合成焦茶色，作出染成茶色的直徑4cm圓球（巧克力底）。

**4** 以壓板從上面施力輕壓，使黏土間不留空隙。

**2** 將壓板（或尺）放在圓球上，壓成直徑5.5cm的圓片。

將黑醋栗底疊在巧克力底的上方。

**5** 以直徑4.7cm的圓形模具取形＆取下多餘的黏土。

⋮

取下的多餘黏土還能再利用，作成其他小組件喔！

**3** 將黑醋栗底疊在巧克力底的上方。

**6** 以牙刷拍壓整體,作出質感後靜置乾燥。

**9** 將表面塗滿黑醋栗醬。

**7** 將壓克力顏料〈Titaniom White〉混入少量的〈Yellow Oxide〉,作出淺黃色。

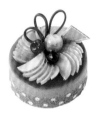

**10** 鋪排蘋果＆裝飾上櫻桃、木莓、藍莓、裝飾巧克力1,再按喜好加上蛋糕裝飾插片。決定配置位置後再以白膠黏貼固定。

**8** 將模紙放在巧克力底的黏土上,以步驟7塗色加上點點花樣。

以P.20的要領

## 圓形蛋糕Bの作法

以無染色黏土製作直徑3.5cm的圓球。依P.20的要領將黏土以壓克力顏料〈Yellow Oxide〉染成淺黃色,作成直徑4cm的圓球。再依圓形蛋糕A步驟2至6的要領塑型,但不加上點點花樣。最後將表面塗滿葡萄柚醬＆鋪排橘瓣、葡萄柚,裝飾上哈密瓜球、切片黃桃、裝飾巧克力6、香葉芹,再按喜好加上蛋糕裝飾插片。決定配置位置後再以白膠黏貼固定。

**圖案畫模紙・點點**
（日清アソシエイツ）

將飾品等加上裝飾的模紙。放上模紙後只要塗色,就可以簡單地畫出點點花樣。

# 圓形蛋糕 C
… P.19

**材料**

黏土

## HALF-CILLA

上色

**Liquitex壓克力顏料**
〈Deep Brilliant Red〉
〈Burnt Sienna〉
〈Iovy Black〉

裝飾

黑醋栗醬汁（P.74）
藍莓（P.56）
紅醋栗（P.56）
裝飾巧克力4（P.71）
開心果（P.66）
薄荷葉（P.65）
馬卡龍（P.67）
木工用白膠

完成尺寸
直徑約5cm

封蠟器

蠟封信封時使用，如印章般的物品。本書用於按壓圓形模具中的黏土時，使用的是握柄的圓頭端。

**1** 依P.20要領將黏土以壓克力顏料〈Deep Brilliant Red〉染出深粉紅色，作成直徑3.5cm的圓球（黑醋栗底）＆將壓克力顏料〈Burnt Sienna〉、〈Iovy Black〉混合成焦茶色，作出染成茶色的直徑2cm圓球（巧克力底），再以無染色的黏土作直徑2.5cm的圓球（奶油慕斯底）。

**2** 在直徑4.7cm的圓形模具中塗上嬰兒油，放進黑醋栗底黏土，以圓頭木棒（本書使用左側封蠟器的握柄端）按壓底部黏土，使側面的黏土立起。

為了方便脫模，請先將模具塗上嬰兒油。

**3** 在步驟**2**中塞入奶油慕斯底黏土。

**4** 以手按壓整理成平坦狀。

**5** 放上巧克力底黏土＆以手將其延展攤開至看不見白色的黏土。

**6** 從模具中取下黏土。

**9** 將切開的斷面以牙刷拍壓加上質感。

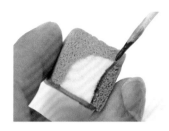

**12** 以牙籤在切片蛋糕斷面的巧克力海綿體＆奶油慕斯交界處塗上步驟**11**的醬汁。

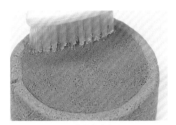

**7** 正面＆反面＆側面皆以牙刷拍壓，將整體作出質感。

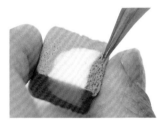

**10** 將步驟**9**的巧克力部分以鑷子捏夾作出海綿蛋糕的質感後，靜置乾燥。

一邊捏夾一邊黏回黏在鑷子上的黏土，以鑷子將黏土如穿孔般地戳鬆。可依喜好將全部的斷面作出相同的質感。

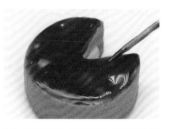

**13** 以步驟**11**的醬汁塗滿蛋糕表面（切片蛋糕表面也要塗上）。

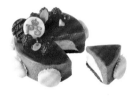

**14** 排上木莓、紅醋栗，再裝飾上裝飾巧克力4、開心果和薄荷葉。決定配置位置後再以白膠黏貼固定，並將馬卡龍貼在圓形蛋糕＆切片蛋糕的側面。

**8** 以刀片切出單片分量。

以六等分的比例來切片，就能完成整體均衡的成品。

**11** 等量混合環氧樹脂系黏著劑的A・B劑，再加上壓克力顏料〈Deep Brilliant Red〉作成黑醋栗醬。

泡芙
塔・派

~~~~~~~~~

這裡有輕盈高雅的泡芙＆布列斯特泡芙
＆外型簡單但充滿存在感的閃電泡芙，
還有令人一看就興奮不已的塔點
＆連細微部分都極致追求真實感的派，
每一種都有著主角等級的可愛！
那麼，該選擇哪種甜點好呢？

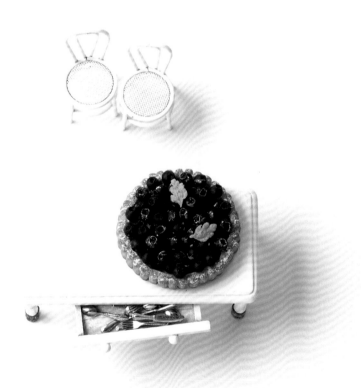

PÂTE À CHOUX
TARTE

choux á la crème

泡芙

將泡芙皮作成中空狀，
表現出酥脆＆輕巧的質感。
再擠上滿滿的奶油，作出豐盈的高度。

→ 作法 P.39

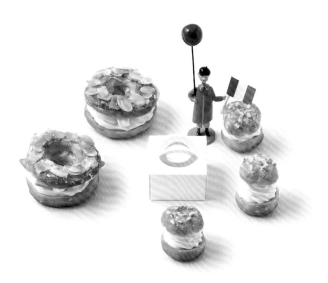

paris-brest

布列斯特泡芙

將泡芙派皮烤成圈狀的法式甜點。
除了擠上奶油，
還夾入了香蕉＆草莓。

→ 作法 P.41

éclair

閃電泡芙

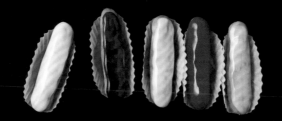

將細長形的泡芙派皮塗上淋醬，作成了色彩豐富的閃電泡芙。
裝飾上水果也很可愛喔！

→ 作法　P.43

PÂTE À CHOUX, TARTE

4

tarte

塔

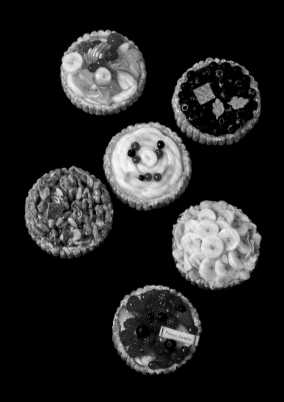

鋪滿水果的華麗水果塔。
塔皮可以利用模型重複製作，
試著一次性量產後，
再享受製作不同款式的樂趣吧！

→ 作法 P.44

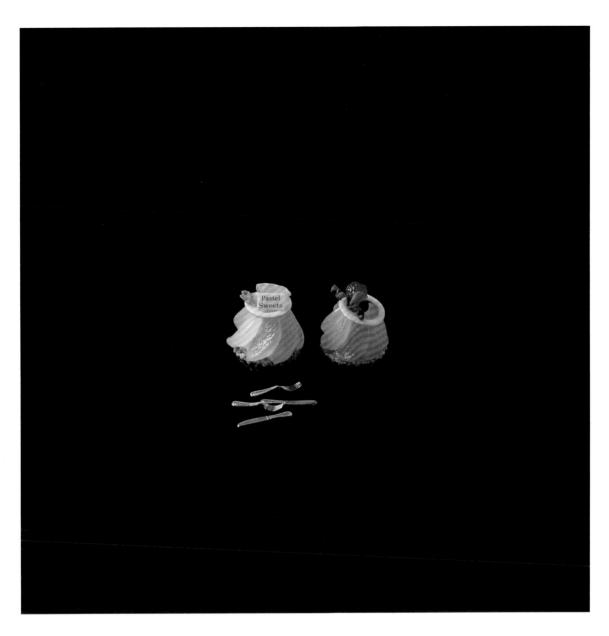

petit tarte

迷你塔

以木質黏土製作，充分地表現出了塔皮的酥脆感。
只要填入市售的點心模型中，就可以輕鬆地塑型喔！

→ 作法 P.47

PÂTE À CHOUX, TARTE

6

tarte aux cerises

櫻桃派

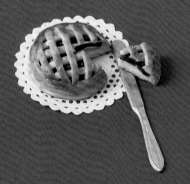

組合製作時會稍微辛苦一些,但也像是作勞作般地令人心情愉快。
就連從派皮間露出的櫻桃餡也利用了雙色黏土作出真實感。

→ 作法 P.48

… P.34

泡芙

材料

黏土
MODENA

上色
Liquitex壓克力顏料
〈Yellow Oxide〉
〈Transparent Burnt Sienna〉
〈Transparent Burnt Umber〉

裝飾
TOPPING MASTER〈粉砂糖〉（P.40）
杏仁角（P.66）
奶油土
木工用白膠

完成尺寸
直徑約2.5cm

準備
依P.20的要領將黏土以壓克力顏料
〈Yellow Oxide〉染成淺黃色。

1 將染色黏土揉成直徑1.8cm的
圓球＆以手指壓平。

2 以染色黏土分別作成直徑
1.3cm、1cm、8mm的圓球，
疊放在步驟1成品上面。

3 將三顆圓球的交界處以手指
延展貼合。

黏土如果太過乾燥，加上少量水會
比較容易延展。

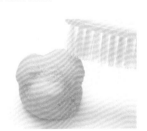

4 以牙刷拍壓整體，加上質
感。

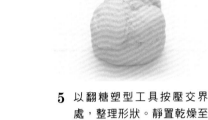

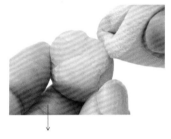

5 以翻糖塑型工具按壓交界
處，整理形狀。靜置乾燥至
表面呈現乾燥的「半乾」狀
態（約半天至一天）。

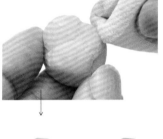

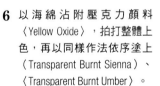

6 以海綿沾附壓克力顏料
〈Yellow Oxide〉，拍打整體上
色，再以同樣作法依序塗上
〈Transparent Burnt Sienna〉、
〈Transparent Burnt Umber〉。

以化妝用海綿上色能作出恰到好處
的色斑，完成更有真實感的成品。
不用塗得太漂亮，藉由拍打隨意地
上色即可。三色重疊上色，則能作
出深淺的效果。

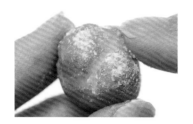

7 將TOPPING MASTER〈粉砂糖〉放在表面，以手指拍打沾附於整體。

如果手邊沒有TOPPING MASTER，混合爽身粉＆壓克力顏料〈Titaniom White〉，以筆拍打在表面也OK（混入壓克力顏料可使爽身粉附著固定於表面）。

8 以剪刀從側旁橫向剪半。

黏土一但乾燥就會變得太硬，不僅剪刀不易插入，下一個以手剝除黏土的步驟也不易進行，所以在保持柔軟度的「半生」狀態時剪半是製作重點。

9 以手剝除中間的黏土。另一半作法亦同。

10 將黏土表面塗上白膠＆貼上杏仁角。

11 將奶油土裝入擠花袋，擠在底側的黏土上。

將奶油擠出高度會更可愛唷！

12 趁未乾時放上上蓋的黏土。

也可以夾入喜歡的水果。

泡芙模型

想要大量製作相同的甜點時，作出模型就會非常方便。

以未染色黏土依步驟 **1** 至 **5** 相同作法製作，靜置乾燥後將其作為原型，再以P.44的要領翻模。實際使用模型製作時，以染色黏土翻模＆從作法 **6** 開始後續作業即可。

由於是以乾燥後縮小的黏土作為原型，翻模的完成品將會再略小一些。

TOPPING MASTER
〈TAMIYA〉

能夠表現出真實砂糖質感的白色膏狀塗料，乾燥後即可黏著固定。有細緻的〈粉砂糖〉＆粗粒的〈砂糖〉兩種可供選購。

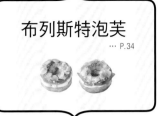

布列斯特泡芙

··· P.34

材料

黏土

MODENA

上色

Liquitex壓克力顏料
〈Yellow Oxide〉
〈Transparent Burnt Sienna〉
〈Transparent Burnt Umber〉

裝飾

TOPPING MASTER〈粉砂糖〉（P.40）
杏仁片（P.66）
草莓（P.52）
香蕉（P.52）
奶油土
木工用白膠

完成尺寸

直徑約3.5cm

準備

依P.20的要領將黏土以壓克力顏料
〈Yellow Oxide〉染成淺黃色。

1 以染色黏土作3個直徑1.8cm
的圓球，再滾成3.5cm長的條
狀。

以隨意地滾至需求長度，前端稍微細
一些。

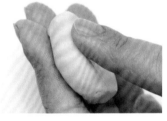

2 將三個長條互相貼合＆以手
指順平交界處，再將中心的
圓形作出圓弧，背面則作成
平坦狀，整理整體形狀。

3 以黏土骨筆在側面畫上紋
路。

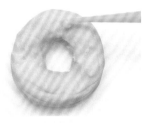

4 以翻糖塑型工具按壓表面，
作出凹凸狀。再靜置乾燥至
表面呈現乾燥的「半乾」狀
態（約半天至一天）。

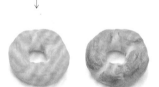

5 以海綿沾附壓克力顏料
〈Yellow Oxide〉，拍打整體上
色，再以同樣作法依序塗上
〈Transparent Burnt Sienna〉、
〈Transparent Burnt Umber〉。

以化妝用海綿上色能作出恰到好處
的色斑，完成更有真實感的成品。
不用塗得太漂亮，藉由拍打隨意地
上色即可。三色重疊上色，則能作
出深淺的效果。

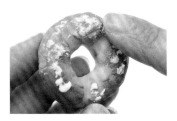

6 將TOPPING MASTER〈粉砂糖〉放在表面，以手指拍打沾附於整體。

如果手邊沒有TOPPING MASTER，混合爽身粉＆壓克力顏料〈Titaniom White〉，以筆拍打在表面也OK（混入壓克力顏料可使爽身粉附著固定於表面）。

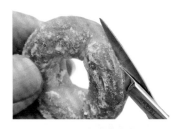

7 以剪刀從側旁橫向剪半。

黏土一但乾燥就會變得太硬，不僅剪刀不易插入，下一個以手剝除黏土的步驟也不易進行，所以在保持柔軟度的「半生」狀態時剪半是製作重點。

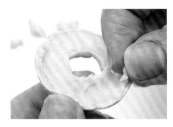

8 以手剝除中間的黏土，另一半作法亦同。

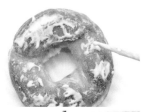

9 將黏土表面塗上白膠＆貼上杏仁片。

重疊處將杏仁片塗上白膠貼合。

10 將奶油土裝入擠花袋，擠在底側的黏土上。

11 趁未乾時鋪排香蕉（或草莓片）。

12 擠上奶油土，並在未乾時放上上蓋的黏土。

布列斯特泡芙模型

想要大量製作相同的甜點時，作出模型就會非常方便。

以未染色黏土依步驟 **1** 至 **4** 相同作法製作，靜置乾燥後將其作為原型，再以P.44的要領翻模。實際使用模型製作時，以染色黏土翻模＆從作法 **5** 開始後續作業即可。

由於是以乾燥後縮小的黏土作為原型，翻模的完成品將會再略小一些。

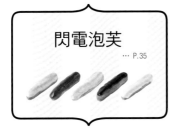

閃電泡芙 ··· P.35

材料

黏土

MODENA

上色

Liquitex壓克力顏料
〈Yellow Oxide〉
〈Transparent Burnt Sienna〉
〈Transparent Burnt Umber〉

裝飾

杏仁片（P.66）
巧克力醬B（P.74）
草莓巧克力醬（P.74）
白巧克力醬（P.74）
抹茶巧克力醬（P.74）
黑醋栗醬（P.74）

完成尺寸　約5cm

準備

依P.20的要領將黏土以壓克力顏料
〈Yellow Oxide〉染成淺黃色。

1 以染色黏土作2個直徑2.2cm
的圓球，再滾成2cm長的條
狀。

2 將兩條黏土互相貼合，以手
指順平交界處，再整理成凹
凸狀。

3 以黏土骨筆在側面畫上紋
路。

4 以翻糖塑型工具將表面按壓
出凹凸狀後靜置乾燥。

5 以海綿沾附壓克力顏料
〈Yellow Oxide〉，拍打整體上
色，再以同樣作法依序塗上
〈Transparent Burnt Sienna〉、
〈Transparent Burnt Umber〉。

以化妝用海綿上色作出恰到好處
的色斑，完成更有真實感的成品。
不用塗得太漂亮，藉由拍打隨意地
上色即可。三色重疊上色，則能作
出深淺的效果。

6 製作喜歡的淋醬＆將其塗在
表面。

以萬用黏土將黏土固定在衛生筷上
就能拿著作業，上色也會變得較容
易。

加入環氧樹脂系黏著劑製作而成的
淋醬，混合後稍微放置一段時間，
直至呈現能夠以牙籤勾起的稠度時
就可以塗在表面囉！

閃電泡芙模型

想要大量製作相同的甜點時，作出
模型就會非常方便。

以未染色黏土依步驟**1**至**4**
相同作法製作，靜置乾燥後
將其作為原型，再以P.44的
要領翻模。實際使用模型製
作時，以染色黏土翻模＆從
作法**5**開始後續作業即可。

由於是以乾燥後縮小的黏土作為原
型，翻模的完成品將會再略小一
些。

塔　… P.36

材料

黏土

MODENA

上色

Liquitex壓克力顏料
〈Yellow Oxide〉
〈Transparent Burnt Sienna〉
〈Transparent Burnt Umber〉

模型

取型土（P.45）

裝飾

TOPPING MASTER〈粉砂糖〉（P.40）
白桃（P.56）
黃桃（P.56）
哈密瓜球（P.60）
草莓（P.52）
奇異果（P.60）
香蕉（P.52）
橘瓣（P.60）
葡萄柚（P.60）
蘋果（P.52）
紅醋栗（P.56）
木莓（P.56）
櫻桃（P.56）
杏仁片（P.66）
開心果（P.66）
藍莓（P.56）
香葉芹（P.65）
蛋糕裝飾插片（依個人喜好。P.72）
焦糖醬（P.74）
核桃（P.66）
薄荷葉（P.65）
環氧樹脂系黏著劑（P.75）
黑莓（P.56）
裝飾巧克力4（P.71）
木工用白膠

完成尺寸

直徑約5cm

準備
・依此頁要領製作塔皮的模型。
・依P.20的要領將黏土以壓克力顏料〈Yellow Oxide〉染成淺黃色，
　作直徑3cm的圓球。

塔皮模型的作法

1 以無色黏土製作直徑1.5cm的圓球後，滾成長度約3.5cm的條狀，再以尺壓平。

5 依說明書指示，量取Silicone Mole Maker兩劑的量。

2 以牙刷拍壓整體，加上質感。

6 混合兩劑，配合步驟4的原型大小延展成橢圓形。

3 以黏土骨筆均等地畫上九條紋路。

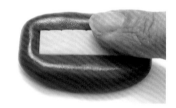

7 將原型確實埋入，靜置一個小時。

4 以刀片切除上下左右後靜置乾燥（即完成模型的原型）。

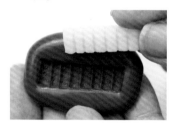

8 取出原型，完成塔皮的模型。

1 將壓板（或尺）放在圓球上方，壓成直徑6cm的圓形。

為了防止黏土沾黏，可以用烘焙紙夾住黏土。

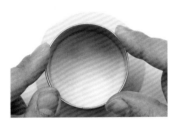

2 以直徑4.7cm的圓形模具取形。

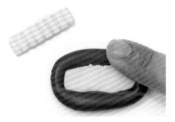

3 收集多餘的黏土後揉圓，確實地填入塔皮模型中再取出。

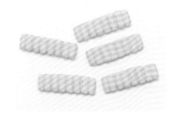

4 重複步驟**3**，製作5個。

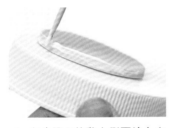

5 在步驟**2**的黏土側面塗上白膠。

固定在蓋子等底座上，作業起來會比較容易。

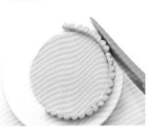

6 將步驟**4**的組件捲貼於側面，以黏土骨筆按壓貼合。

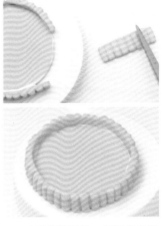

7 以骨筆將最後一個組件裁切至適當長度後貼上，靜置乾燥。

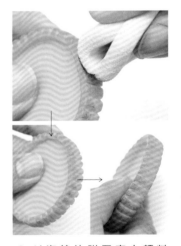

8 以海綿沾附壓克力顏料〈Yellow Oxide〉將側面＆下緣整體拍打上色。再以相同作法依順序塗上〈Transparent Burnt Sienna〉、〈Transparent Burnt Umber〉。

以化妝用海綿上色能作出恰到好處的色斑，完成更有真實感的成品。不用塗得太漂亮，藉由拍打隨意地上色即可。三色重疊上色，則能作出深淺的效果。

Silicone Mold Maker取型土
（PADICO）

如黏土般可以揉捏的矽利康翻模材。只要填入原型就能簡單地作出模型。三分鐘後開始硬化，三十分鐘左右即可完全硬化。

9 藉由以手指拍打的方式將
TOPPING MASTER〈粉砂糖〉沾
附於側面。

如果手邊沒有TOPPING MASTER，混
合爽身粉＆壓克力顏料〈Titaniom
White〉，以筆拍打在表面也OK（混
入壓克力顏料可使爽身粉附著固定
於表面）。

10 以無色黏土作直徑2cm的圓球
＆放入步驟9中壓平填滿。

為了方便裝飾上水果等裝飾配料，
將底部塞滿黏土提高（提高至距離
上緣2至3mm處）。

11 分別加上裝飾配料，
決定位置後以白膠貼合。

 →

擺上白桃、切塊黃桃、哈密瓜
球、½切半草莓、切塊奇異果、
香蕉、橘瓣、葡萄柚＆立起排放
的蘋果切片，再裝飾上紅醋栗、
木莓、草莓片、櫻桃和切塊奇異
果。

在周圍排列杏仁薄片＆稍微側立
地鋪排香蕉，再裝飾上開心果。

鋪滿藍莓＆裝飾上香葉芹，再依
喜好放上蛋糕裝飾插片。

鋪滿沾附焦糖醬的核桃＆裝飾上
開心果，再依喜好放上蛋糕裝飾
插片。

從外往內，側立排列白桃切片＆
在中心處收合成圓弧狀，再裝飾
上紅醋栗、藍莓和薄荷葉。最後
則塗上環氧樹脂黏著劑。

 →

除了兩側的草莓切面朝上放置之
外，將切半草莓的切面皆朝下排
列。空隙間則放上木莓＆以紅醋
栗、黑莓和藍莓進行點綴，完成
後再放上裝飾巧克力4。

迷你塔

… P.37

材料

黏土
木質黏土（參見下記介紹）
MODENA（或Hearty）

裝飾
TOPPING MASTER〈粉砂糖〉（P.40）
橘瓣（P.60）
葡萄柚（P.60）
裝飾巧克力2・4・6（P.71）
橘子片（P.60）
香葉芹（P.65）
木莓（P.56）
藍莓（P.56）
開心果（P.66）
木工用白膠

完成尺寸
直徑約2.5cm

〈 迷你塔
使用的模型 〉

使用製作瑪德蓮＆瑪芬的
小模型（直徑4cm左右）。

木質黏土（自在コルク）
（石井產商）

如黏土般可以作出各種形狀
的木質黏土（コルク）。依
粒子大小分成細目、中目、
粗目。本書使用粗目。

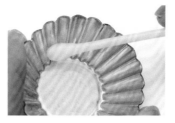

1 為了防止黏土沾黏，在模型
（如左）內塗抹嬰兒油。

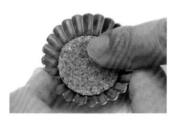

2 將木質黏土揉成直徑1.8cm大
小的圓球，填入步驟**1**的模
型內。以手將中央壓至凹陷
＆使側面稍微立起。

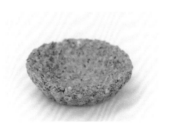

3 從模型內取出，靜置乾燥。

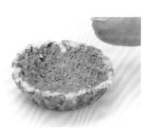

4 藉由以手指拍打的方式將
TOPPING MASTER〈粉砂
糖〉沾附於側面。
如果手邊沒有TOPPING MASTER，混
合爽身粉＆壓克力顏料〈Titaniom
White〉，以筆拍打在表面也OK（混
入壓克力顏料可使爽身粉附著固定
於表面）。

5 以無上色的黏土作成直徑
1.8cm的圓球，再塑型成淚滴
狀＆將底部塗上白膠後貼在
步驟**4**成品的中央。

6 以白膠將橘瓣（葡萄柚）沿
著黏土周圍稍微重疊黏貼。

7 分別加上裝飾配料，決定位
置後以白膠貼合。

⋮

擺上裝飾巧克力2・4、橘子片、香
葉芹作為點綴。

擺上裝飾巧克力2・6、木莓、藍莓
開心果作為點綴。

櫻桃派

··· P.38

材料

黏土

MODENA

上色

Liquitex壓克力顏料
〈Yellow Oxide〉
〈Raw Sienna〉
〈Transparent Burnt Sienna〉
〈Transparent Burnt Umber〉

Grace Color
〈Red〉
〈Blue〉

清漆〈亮光〉
Mediums（參見介紹）

完成尺寸

直徑約4cm

準備

依P.20的要領將黏土以壓克力顏料
〈Yellow Oxide〉染成淺黃色，作直
徑3cm的圓球。

Mediums
（Liquitex）

混合顏料就能呈現出光澤感
＆透明感，常用於表現壓
克力顏料的光澤＆作出分量
感。也可以作為黏著劑使
用。

1 將壓板（或尺）放在圓球上
方，壓成直徑6cm的圓片。

為了防止黏土沾黏，可以用烘焙紙
夾住黏土。

2 以直徑4.7cm的圓形模具取
形。

3 以黏土骨筆在側面劃出紋路
＆以手按壓中央讓它稍微凹
陷。

在側面劃出細密的紋路，表現派皮
的層次。

4 以直徑2cm的無色黏土混合直
徑1cm的Grace Color〈Red〉＆
直徑6mm的〈Blue〉。再以另
一個直徑2cm的無色黏土混合
直徑1cm的Grace Color〈Red〉
＆直徑7mm的〈Blue〉。

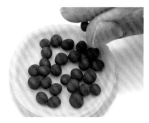

5 將步驟**4**的黏土揉成數個直徑
5mm的圓球，鋪滿步驟**3**的凹
陷平面。

以深淺稍微不同的兩色黏土來表現櫻
桃＆隨意鋪滿。

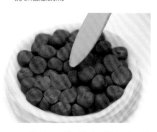

6 以黏土骨筆從上方輕輕按
壓，稍微壓扁櫻桃黏土。

7 將以壓克力顏料〈Yellow
Oxide〉上色的黏土作成直徑
2.2cm的圓球後，放上壓板
（或尺）壓平延展，再以刀片
切成細條狀（約10條）。

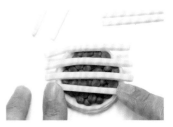

8 將步驟 **6** 成品的表面塗水 &
均等地擺上步驟 **7** 的細條黏
土。

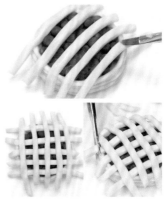

9 將步驟 **8** 的黏土塗水 & 縱向
排列黏土，突出的部分則以
剪刀剪掉。

以斜剪的方式剪去多餘黏土，使切
口與底座貼合。

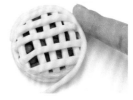

10 將以壓克力顏料〈Yellow
Oxide〉上色的黏土作成直徑
1.3cm的圓球，再配合步驟
9 的周長滾成長條狀（長度
約13cm），塗上白膠貼在外
圍。

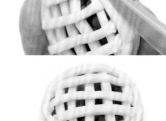

11 以黏土骨筆在側面劃出與
步驟 **3** 的紋路合諧相融的劃
痕。

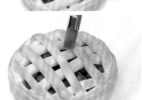

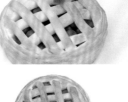

12 以海綿沾附壓克力顏料
〈Yellow Oxide〉，拍打整
體上色，再以同樣作法依
序塗上（Transparent Burnt
Sienna）、〈Transparent Burnt
Umber〉。

以化妝用海綿上色能作出恰到好
處的色斑，完成更有真實感的成
品。並在各處塗上Transparent Burnt
Umber，表現出烘焙的顏色。

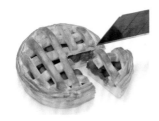

13 以刀片切下一片。

以六等分進行切片，就能完成均衡
感佳的成品。

14 以刀片刮削切開的斷面，作
出質感。

15 在表面薄薄地塗上一層清漆
〈亮光〉（內裡的櫻桃也一
起塗）。

16 以牙籤沾附Mediums塗在表面
各處，再以海綿拍打。

加上Mediums能夠表現出派皮的光澤
& 粗糙感。

49

part

3

裝飾配料

水果、堅果、巧克力……
本單元介紹了各種裝飾甜點的配料們。
雖然小巧，但卻是影響成品的重要存在。
細微的地方也仔細地製作吧！
即使製作相同的甜點，依據配料的搭配變化，
就會創造出無限延伸的作品喔！

草莓
香蕉
蘋果

無論是一整顆使用，或切開，或切成薄片，
在裝飾上大為活躍的草莓。
香蕉的重點是要畫出種子。
蘋果則將薄片貼合起來就能表現出華麗感。

草莓
→ 作法 P.53

香蕉
→ 作法 P.54

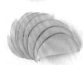

蘋果
→ 作法 P.54

la fraise, banane, pomme

PARTIES

草莓

… P.52

材料

黏土

Grace

上色

DECORATION COLOR
〈草莓糖漿〉
Liquitex壓克力顏料
〈Titaniom White〉

化妝品用分裝針管

在均一價商店也能購得的化妝品用分裝針管。針頭的圓孔正好適用於表現草莓的種子。

以平口鉗將前端夾成橢圓後使用。

1 以黏土作成直徑1至1.3cm的圓球，前端捏成淚滴狀。

配合裝飾的蛋糕來調整圓球大小。

2 插在牙籤上，以翻糖塑型工具按壓加上凹洞。

以前端的小圓球按壓表面，作出種子的位置。

3 將化妝品用分裝針管（如左）的針孔壓成橢圓形，壓入步驟 **2** 的凹洞中，作出種子的模樣。

如果手邊沒有化妝品用分裝針管，以透明夾作成花嘴（P.58）代替也OK。

4 刺立於海綿上，靜置乾燥。

以刀片將海綿劃出切口，會比較容易站立。

5 以溶劑稍微稀釋DECORATION COLOR〈草莓糖漿〉後，以海綿沾取＆將整體拍打上色。

混合DECORATION COLOR＆另外販賣的壓克力溶劑後，稍微放置一下再使用會較容易塗抹。以化妝用海綿拍打，即可作出顏色的深淺變化。

6 刺立於海綿上，靜置乾燥。

〈切片草莓〉

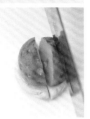

7 以刀片將乾燥的草莓切成½和¼。想要切成薄片時，以萬用黏土固定草莓底部後再切割。

對半切的草莓。

切成¼的草莓。

草莓薄片。

8 以溶劑稍微稀釋DECORATION COLOR〈草莓糖漿〉，再以海綿沾取＆將斷面的邊緣上色。

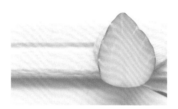

9 以極細筆沾取壓克力顏料〈Titaniom White〉，從邊緣向內側畫線。

以萬用黏土將黏土固定在衛生筷上，較容易作業。

~~~~~~~~~~~~~~~
### 草莓薄片模型
~~~~~~~~~~~~~~~

想要大量製作相同的物件時，作出模型就會非常方便。

以P.44的要領將草莓薄片翻模，下一次製作時就可以省去塑型的時間。以黏土翻模，再依步驟8至9的作法上色就完成了！

由於是以乾燥後縮小的黏土作為原型，翻模的完成品將會再略小一些。

香蕉 … P.52

材料

黏土
Grace

上色
Liquitex壓克力顏料
〈Yellow Oxide〉
〈Transparent Burnt Umber〉

準備

依P.20的要領將黏土以壓克力顏料〈Yellow Oxide〉染成淺黃色，作出直徑1m的圓球後靜置乾燥。

蘋果 … P.52

材料

黏土
Grace

上色
DECORATION COLOR
〈檸檬糖漿〉
〈草莓糖漿〉

木工用白膠

準備

依P.20的要領將黏土以壓克力顏料〈Yellow Oxide〉染成淺黃色，作出直徑2cm的圓球後靜置乾燥。

1 將尺放在圓球上壓平。

2 以手指捏出邊緣的角度。

3 以黏土骨筆在側面加上紋路。

4 縱向地在五處劃上紋路後靜置乾燥。

5 以極細筆沾取壓克力顏料〈Yellow Oxide〉，從中心放射狀地畫上細線。

6 以極細筆沾取壓克力顏料〈Transparent Burnt Umber〉，在中心處畫上種子。

~~~~~~~~~~~~~~~~~~~~~~

## 香蕉模型

~~~~~~~~~~~~~~~~~~~~~~

想要大量製作相同的物件時，作出模型就會非常方便。

以P.44的要領將步驟**4**翻模，下一次製作時就可以省去塑型的時間。以黏土翻模，再依步驟**5**至**6**的作法上色就完成了！

由於是以乾燥後縮小的黏土作為原型，翻模的完成品將會再略小一些。

1 將乾燥的黏土以刀片對半切開，再從上面切除2至3mm。

以萬用黏土固定底部後較容易切割。

2 使斷面朝下，將黏土固定在衛生筷上，以溶劑稀釋的DECORATION COLOR〈草莓糖漿〉如畫線般進行上色。

混合DECORATION COLOR＆另外販賣的壓克力溶劑後，稍微放置一下再使用會較容易塗抹。以能夠稍微看見黏土底色的方式隨意地塗抹，表現出果皮的質感。

3 以萬用黏土固定，再以刀片切成薄片。

4 依喜好貼合切片蘋果。以萬用黏土固定最底層的一片，其他再以白膠邊自根部堆疊貼合。

白桃・黃桃
黑莓・木莓
藍莓・紅醋栗
櫻桃

既可以與其他的水果搭配，
也可以作為多彩的點綴裝飾。
是重要性不可小覷，
能夠提升甜點等級的名配角！

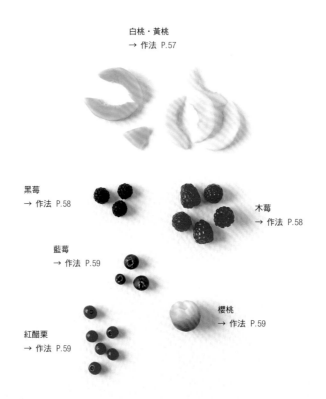

白桃・黃桃
→ 作法 P.57

黑莓
→ 作法 P.58

木莓
→ 作法 P.58

藍莓
→ 作法 P.59

紅醋栗
→ 作法 P.59

櫻桃
→ 作法 P.59

pêcher, mûre,
framboise, myrtille,
groseille, cerise

PARTIES

白桃

… P.56

材料

黏土

Grace

上色

DECORATION COLOR
〈檸檬糖漿〉
〈草莓糖漿〉

準備

依P.20的要領將黏土以DECORATION COLOR〈檸檬糖漿〉染成淺黃色，作成直徑8mm的圓球。

1 將圓球滾成1.5cm長的條狀。

2 稍微彎曲，上端以手指捏出角度。

3 兩邊稍微彎摺成新月狀，整理形狀。

4 以牙籤隨意地削劃正中間邊緣處＆靜置乾燥。

5 以棉花棒沾附以溶劑稀釋的 DECORATION COLOR〈草莓糖漿〉，將步驟**4**削過的部分沾上薄薄的顏色。

混合DECORATION COLOR＆另外販賣的壓克力溶劑後，稍微放置一下再使用會較容易塗抹。

黃桃

… P.56

材料

黏土

Grace

上色

DECORATION COLOR
〈橘子糖漿〉

依P.20的要領將黏土以 DECORATION COLOR〈橘子糖漿〉染色，再以白桃的相同作法進行製作，但進行至步驟**5**時不需上色。

桃子模型

想要大量製作相同的物件時，作出模型就會非常方便。

依P.44的要領以完成的桃子來翻模，下一次製作時就可以省去塑型的時間。以完成上色的黏土取型，白桃另外再依步驟**4**至**5**的作法加工就完成了！

由於是以乾燥後縮小的黏土作為原型，翻模的完成品將會再略小一些。

黑莓

··· P.56

材料

[黏土]

Grace Color
〈Red〉
〈Blue〉

1 將揉成直徑8mm圓球的Grace Color〈Red〉＆直徑1cm圓球的Grace Color〈Blue〉混合上色。

2 從步驟**1**取出直徑6mm的圓球（1個），插入牙籤後靜置乾燥。

黏土量少不易上色時，可以準備數個的分量一起製作。

3 以透明夾的花嘴（作法如下）按壓，加上紋路。

〈 透明夾的花嘴 〉

可藉由按壓黏土作出細小的突起，製作種子等細節時相當方便。

將透明夾剪成適當大小，捲成前端細小的捲筒＆以膠帶固定。

木莓

··· P.56

材料

[黏土]

SUKERUKUN

[上色]

Tamiya Color Enamel Paint
（參見介紹）〈Clear Red〉

DECORATION COLOR
〈草莓糖漿〉

1 依P.20的要領將黏土以Tamiya Color Enamel Paint〈Clear Red〉染成粉紅色。

注意SUKERUKUN乾燥後顏色會變深，要染成比預想的深淺再淡一些。為了表現出透明感，再以透明款的塗料上色。

2 從步驟**1**取出直徑8mm的圓球（1個），插上翻糖塑型工具，整理成稍微細長的形狀。

黏土量少不易上色時，可以準備數個的分量一起製作。

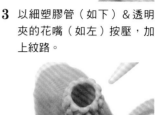

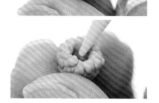

3 以細塑膠管（如下）＆透明夾的花嘴（如左）按壓，加上紋路。

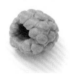

4 從棒上取下，將開孔周圍的黏土摺入洞內，整理形狀。

5 塗上以溶劑稀釋的DECORATION COLOR〈草莓糖漿〉。乾燥後從牙籤取下，將開孔裡側也塗上顏色。

混合DECORARTION COLOR＆另外販賣的壓克力溶劑後，稍微放置一下再使用會較容易塗抹。

Tamiya Color Enamel Paint（TAMIYA）
滑順不容易出現色斑，有光澤的塗料。

管子
被使用在模型的塑膠管。在此使用直徑3mm的管子。

藍莓

··· P.56

材料

黏土

Grace
Grace Color
〈Red〉
〈Blue〉

上色

Liquitex壓克力顏料
〈Titaniom White〉

準備

將揉成直徑1cm的Grace圓球 & 直徑
8mm的Grace Color〈Red〉圓球 & 直
徑1cm的Grace Color〈Blue〉圓球混
合上色。

1 取直徑5mm的圓球（1個），
以牙籤頭按壓出凹洞。

黏土量少不易上色時，可以準備數
個的分量一起製作。大小請配合要
裝飾的蛋糕作調整。

2 以牙籤刮劃步驟 **1** 的凹洞，
將洞再稍微加深後靜置乾
燥。

3 依喜好將凹洞周圍以壓克力
顏料〈Titaniom White〉塗上淺
淺的顏色。

作小顆的藍莓時也可以省略此步
驟。

紅醋栗

··· P.56

材料

黏土

SUKERUKUN

上色

Tamiya Color Enamel Paint〈P.58〉
〈Clear Red〉
DECORATION COLOR
〈草莓糖漿〉
Liquitex壓克力顏料
〈Iovy Black〉

準備

依P.20的要領將黏土以Tamiya Color
Enamel Paint〈Clear Red〉染成淺粉紅
色。

注意SUKERUKUN乾燥後顏色會變深，
要染成比預想的深淺再淡一些。為
了表現出透明感，以透明款的塗料
上色。

1 取直徑5mm的圓球（1個），
插入牙籤後靜置乾燥。

黏土量少不易上色時，可以準備數
個的分量一起製作。

2 塗上以溶劑稀釋的DECORATION
COLOR〈草莓糖漿〉。

混合DECORARTION COLOR & 另外販賣
的壓克力溶劑後，稍微放置一下再
使用會較容易塗抹。

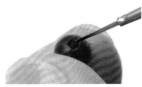

3 乾燥後移除牙籤，以壓克力
顏料〈Iovy Black〉將洞口邊緣
塗黑。

櫻桃

··· P.56

材料

黏土

Grace

上色

DECORATION COLOR
〈檸檬糖漿〉
〈草莓糖漿〉

準備

依P.20的要領將黏土以DECORATION
COLOR〈檸檬糖漿〉染成淺黃色，作
成直徑1cm的圓球。

1 以手指捏整圓球前端，捏尖
了的部分再以手指壓平。

2 以黏土骨筆在正中間畫一條
紋路。

3 以翻糖塑型工具將正中間按
壓出凹洞，在凹洞中刺入牙
籤後靜置乾燥。

4 以溶劑稍微稀釋DECORATION
COLOR〈草莓糖漿〉，再以
海綿沾取 & 拍打整體加上顏
色。

橘子片
奇異果
哈密瓜球
橘瓣
葡萄柚

橘子、奇異果、哈密瓜球……
本單元匯集了帶有維他命色彩的水果。
使用能表現出透明感的黏土，
作出水嫩多汁的感覺。

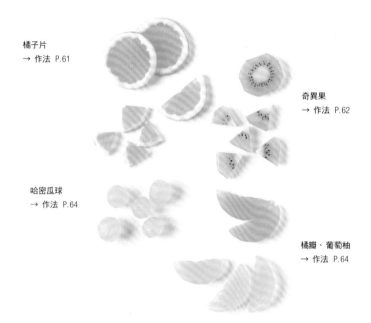

橘子片
→ 作法 P.61

奇異果
→ 作法 P.62

哈密瓜球
→ 作法 P.64

橘瓣、葡萄柚
→ 作法 P.64

orange tranche, kiwi, melon balle,
orange, pamplemousse

橘子片

… P.60

材料

[黏土]

SUKERUKUN
Grace

[上色]

DECORATION COLOR
〈橘子糖漿〉
〈檸檬糖漿〉

Liquitex壓克力顏料
〈Titaniom White〉
〈Brilliant Orange〉

木工用白膠

準備

依P.20的要領將黏土（SUKERUKUN）
以DECORATION COLOR（橘子糖
漿〉、〈檸檬糖漿〉染成淺橘色，
揉成直徑1.3cm的圓形。

注意：SUKERUKUN乾燥後顏色會變
深，要染成比預想的深淺再淡一
些。

1 將尺放在圓球上壓平。

2 以黏土骨筆放射狀地劃上12
條紋路。

> 將黏土放在圓蓋上，就能順著動作迴
> 轉方向，作業起來會比較容易。

3 以透明夾作的花嘴（P.58）
按壓，將整體作出紋路。

> 此時2加上的紋路不見了也沒有關
> 係。

4 配合步驟**2**的紋路，以骨筆
在邊緣作出凹凸。

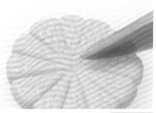

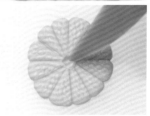

5 以黏土骨筆劃過步驟**2**的紋
路，將正中間作出凹陷後靜
置乾燥。

6 將揉成直徑1.5cm的圓形黏
土（Grace）混合壓克力顏料
〈Titaniom White〉後，滾成約
8cm的條狀。

> 由於未上色黏土乾燥後會呈現透明
> 狀，在此需混合白色顏料來使用。

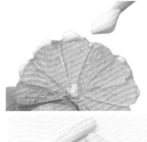

7 在步驟**5**的邊緣塗上白膠，
捲上步驟**6**。

8 以手指將白色黏土壓平，順平交接處。

10 沿著步驟**9**壓出的痕跡，去除多餘的黏土。

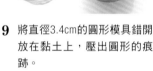

11 以牙刷拍壓側面加上質感，靜置乾燥。

12 以壓克力顏料〈Brilliant Orange〉在側面塗上顏色，再依喜好進行切割。

9 將直徑3.4cm的圓形模具錯開放在黏土上，壓出圓形的痕跡。

利用圓形模具的弧度，將白色黏土壓出圓形的痕跡。

奇異果

··· P.60

材料

黏土

SUKERUKUN
Grace

上色

DECORATION COLOR
〈檸檬糖漿〉
〈藍色夏威夷〉
Liquitex壓克力顏料
〈Titaniom White〉
〈Iovy Black〉

準備

依P.20的要領將黏土（SUKERUKUN）以DECORATION COLOR〈檸檬糖漿〉、〈藍色夏威夷〉染成淺黃綠色，揉成直徑1.3cm的圓形。

注意SUKERUKUN乾燥後顏色會變深，要染成比預想的深淺再淡一些。

橘子片 模型

想要大量製作相同的物件時，作出模型就會非常方便。

以P.44的要領將步驟**5**翻模，下一次製作時就可以省去塑型。以完成上色的黏土翻模，再依步驟**6**至**12**的作法進行製作就完成了！

由於是以乾燥後縮小的黏土作為原型，翻模的完成品將會再略小一些。

1 將尺放在圓球上，稍微壓成橢圓形。

將黏土放在圓蓋上，就能順著動作迴轉方向，作業起來會比較容易。

2 以手指將邊緣捏出角度。

3 將直徑6mm吸管塗抹上嬰兒油防止黏土沾黏，將正中央的黏土取下。

4 靜置乾燥。

由於還要將正中間的洞填入白色黏土，請確保不變形地確實乾燥。

5 將揉成直徑5mm的圓形黏土（Grace）混合壓克力顏料〈Titaniom White〉後，填在正中間的洞，靜置乾燥。

由於未上色的黏土乾燥後會呈現透明狀，需混合白色顏料來使用。填入黏土時，多的黏土拿掉，太少則追加黏土。

6 以刀片將外圍切成八角形。

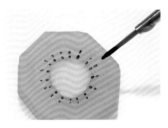

7 以極細筆沾取壓克力顏料〈Iovy Black〉，畫出種子。

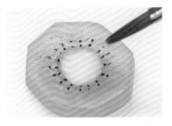

8 混合DECORATION COLOR〈檸檬糖漿〉、〈藍色夏威夷〉作出綠色，再以細筆從中心往外側描線般加上顏色。

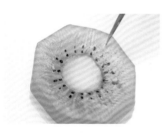

9 以極細筆沾取壓克力顏料〈Titaniom White〉，在種子間畫線。最後再依喜好裁切。

哈密瓜球

··· P.60

材料

[黏土]

SUKERUKUN

[上色]

DECORATION COLOR
〈檸檬糖漿〉
〈藍色夏威夷〉

準備

依P.20的要領將黏土以DECORATION COLOR〈檸檬糖漿〉、〈藍色夏威夷〉染成淺黃綠色，揉成直徑1cm的圓形。

注意SUKERUKUN乾燥後顏色會變深，要染成比預想的深淺再淡一些。

將圓球按壓在揉皺的鋁箔紙上，使表面呈現凹凸。

橘瓣 葡萄柚

··· P.60

材料

[黏土]

SUKERUKUN

[上色]

DECORATION COLOR
〈橘子糖漿〉
〈檸檬糖漿〉

準備

依P.20的要領將黏土以DECORATION COLOR〈橘子糖漿〉、〈檸檬糖漿〉混合，橘瓣作成淺橘色、葡萄柚作成淺黃色，再揉成直徑1.2cm的圓形。

〜〜〜〜〜〜〜〜〜〜

橘瓣・葡萄柚 模型

〜〜〜〜〜〜〜〜〜〜

想要大量製作相同的物件時，作出模型就會非常方便。

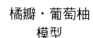

以P.44的要領將步驟 **3** 翻模，下一次製作時就可以省掉塑型的時間。以完成上色的黏土翻模就完成了！

由於是以乾燥後縮小的黏土作為原型，翻模的完成品將會再略小一些。

1 滾成1.5cm長的條狀，上端以指尖捏出邊角。

2 兩邊稍微彎摺成新月狀。

3 以透明夾作的花嘴（P.58）按壓，加上紋路。

薄荷葉・香葉芹

以黏土再現了氣息清新的香草。
將甜點裝飾上香草，立即予人完成整體造型的感覺。
以實品取型＆翻模，就能簡單製作。

薄荷葉

香葉芹

menthe, cerfeuil

PARTIES

材料

黏土

Grace
Grace Color
〈Green〉
〈Yellow〉

準備

薄荷葉　　　　香葉芹

・依P.44要領以薄荷葉＆香葉芹的
　實物為原型翻模。
・以直徑1cm的Grace圓球混合直徑
　4mm的Grace Color〈Green〉＆直
　徑7mm的Grace Color〈Yellow〉上
　色。

1 將完成上色的黏土填入模型
　中（並以骨筆確實按壓填
　滿）。

2 脫模取下黏土。

3 以指尖捏住葉子根部整理形
　狀。

核桃
杏仁
腰果
開心果

不管哪種甜點都適合的
核桃、杏仁、腰果……等堅果。
重複塗上顏料,
作出美味的烘焙色彩吧!

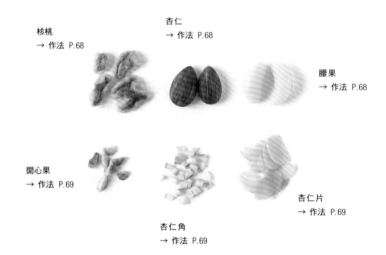

核桃
→ 作法 P.68

杏仁
→ 作法 P.68

腰果
→ 作法 P.68

開心果
→ 作法 P.69

杏仁角
→ 作法 P.69

杏仁片
→ 作法 P.69

noyer, amandes,
les noix de cajou, pistache

葡萄乾
蔓越莓乾

能完成成熟精緻感甜點的乾燥水果。
以鑷子抓捏黏土即可作出形狀。

葡萄乾
→ 作法 P.70

蔓越莓乾
→ 作法 P.70

raisins secs,
canneberges séchées

馬卡龍

小巧可愛的馬卡龍。
用來裝飾在蛋糕上，有著超群的存在感！
→ 作法 P.70

macaron

核桃 ··· P.66

材料

黏土
MODENA

上色
Liquitex壓克力顏料
〈 Yellow Oxide 〉
〈 Transparent Burnt Sienna 〉
〈 Transparent Burnt Umber 〉

準備

依P.20的要領將黏土以壓克力顏料
〈 Yellow Oxide 〉染成淺黃色，作成
直徑8mm的圓球後靜置乾燥。

~~~~~~~~~~~~~~~~
## 核桃模型
~~~~~~~~~~~~~~~~

以P.44的要領將步驟 **2** 翻模，
下一次製作時就可以省掉塑型
的時間。以完成上色的黏土翻
模，再依步驟 **3** 至 **4** 作法上色
就完成了！

由於是以乾燥後縮小的黏土作為原型，
翻模的完成品將會再縮小一些。

想要大量製作相
同的物件時，作
出模型就會非常
方便。

杏仁 ··· P.66

材料

黏土
MODENA

上色
Liquitex壓克力顏料
〈 Yellow Oxide 〉
〈 Transparent Burnt Sienna 〉
〈 Transparent Burnt Umber 〉

準備

依P.20的要領將黏土以壓克力顏料
〈 Yellow Oxide 〉染成淺黃色，作出
直徑8mm至1cm的圓球。
大小請配合要裝飾的蛋糕作調整。

1 以骨筆在圓球正中央的兩側
畫出紋路。

2 以糖藝塑膠筆作出如核桃形
狀般的凹凸，靜置乾燥。

可參照核桃實物的型態一邊微調造
型。或以「H」的形狀為基礎來進行
製作，會比較容易喔！

1 捏住圓球前端＆按住兩邊，作
出杏仁形狀。再以骨筆將前端
劃上細紋，靜置乾燥。

2 依壓克力顏料〈 Yellow Oxide 〉
〈 Transparent Burnt Sienna 〉、
〈 Transparent Burnt Umber 〉的
順序重疊上色。

以畫筆沿著條紋依循固定方向上
色。

3 以壓克力顏料〈Yellow Oxide〉
在核桃內凹處上色。

4 在步驟 **3** 的成品上色位置，
依序重疊塗上壓克力顏料
〈 Transparent Burnt Sienna 〉、
〈 Transparent Burnt Umber 〉。完
成後再依喜好切割。

腰果
··· P.66

材料

黏土
MODENA

上色
Liquitex壓克力顏料
〈 Yellow Oxide 〉

準備

依P.20的要領將黏土以壓克力顏料
〈 Yellow Oxide 〉染成淺黃色，作出
直徑1cm的圓球後靜置乾燥。

1 將圓球滾成1.5cm的條狀後，
將兩脇邊凹摺成新月狀，再
以手指在表面按壓出些許凹
凸。

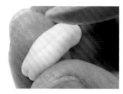

2 以黏土骨筆沿弧度劃出一條
紋路。

開心果

··· P.66

材料

黏土

MODENA

上色

Liquitex壓克力顏料
〈Yellow Oxide〉
〈Permanent Green Light〉

準備

依P.20的要領將黏土以壓克力顏料
〈Yellow Oxide〉、〈Permanent Green
Light〉染成淺黃綠色，作出直徑
1.3cm的圓球。

1 將圓球滾成4cm長的條狀，以
手指輕輕壓扁後靜置乾燥。

2 以壓克力顏料〈Permanent
Green Light〉在表面上色。

3 以刀片切成細粒。

杏仁角

··· P.66

材料

黏土

MODENA

上色

Liquitex壓克力顏料
〈Yellow Oxide〉
〈Transparent Burnt Sienna〉
〈Transparent Burnt Umber〉

準備

依P.20的要領將黏土以壓克力顏料
〈Yellow Oxide〉染成淺色，作出
直徑1.3cm的圓球後靜置乾燥。

1 將圓球滾成3.5cm長的條狀＆
以尺壓扁，再以骨筆在側邊
劃出細條紋後靜置乾燥。

2 依Liquitex壓克力顏料
〈Transparent Burnt Sienna〉、
〈Transparent Burnt Umber〉的
順序重疊上色。

以畫筆沿著條紋依循固定方向上
色。

3 以刀片切碎。

杏仁片

··· P.66

材料

黏土

MODENA

上色

Liquitex壓克力顏料
〈Yellow Oxide〉
〈Transparent Burnt Sienna〉
〈Transparent Burnt Umber〉

準備

依P.20的要領將黏土以壓克力顏料
〈Yellow Oxide〉染成淺黃色，作出
直徑1.3cm的圓球後靜置乾燥。

1 將圓球滾成3.5cm長的條狀後
靜置乾燥。

2 以刀片切成薄片。

3 混合壓克力顏料〈Yellow
Oxide〉、〈Transparent Burnt
Sienna〉、〈Transparent Burnt
Umber〉後，以海綿沾附＆輕
輕拍打步驟**2**的表面進行上
色。

混合三色表現出彷彿散發香氣的烘
烤顏色。不用全體都上色，作出色
斑狀即可。

葡萄乾 … P.67

材料

[黏土]

SUKERUKUN

[上色]

DECORATION COLOR
〈草莓糖漿〉
〈檸檬糖漿〉
〈藍色夏威夷〉

準備

依P.20的要領將黏土以 DECORATION COLOR〈草莓糖漿〉、〈檸檬糖漿〉、〈藍色夏威夷〉染成淺紅豆色,揉成直徑7mm的圓形。

注意SUKERUKUN乾燥後顏色會變深,要染成比預想的深淺再淡一些。

以手指將圓球壓成橢圓形,再以鑷子夾捏出皺褶。

蔓越莓乾 … P.67

材料

[黏土]

SUKERUKUN

[上色]

Tamiya Color Enamel Paint
〈Clear Red〉(P.58)

準備

依P.20的要領將黏土以Tamiya Color Enamel Paint〈Clear Red〉染成淺紅豆色,揉成直徑4mm的圓形。

為了作出透明感,以透明款的塗料上色。

以手指將圓球壓成橢圓形,再以鑷子夾捏出皺褶,並稍微壓出寬度。乾燥後以手撕出喜歡的大小,或以刀片切割。

馬卡龍 … P.67

材料

[黏土]

MODENA

[上色]

Liquitex壓克力顏料
〈Yellow Oxide〉
〈Permanent Green Light〉

準備

依P.20的要領將黏土以壓克力顏料〈Yellow Oxide〉、〈Permanent Green Light〉染成淺黃綠色,作出直徑1cm的圓球。

馬卡龍模型

依P.44的要領以完成的馬卡龍進行翻模,下一次製作時就可以省掉塑型的時間。以完成上色的黏土取型後,再依步驟5之作法製作就完成了!

由於是以乾燥後縮小的黏土作為原型,翻模的完成品將會再略小一些。

想要製作許多相同物件時,作出模型就會非常方便。

1 將COLOR SCALE(P.9)的F凹洞塗上嬰兒油後,填入黏土。

使用完成染色的黏土時,作成從F凹洞中稍微滿出來的大小。

2 將黏土從COLOR SCALE取下,以尺壓平。

3 以黏土骨筆在馬卡龍底部劃出溝痕。

4 以手撕開周圍多餘的黏土。

5 以牙籤將撕開的黏土凹凸處連接起來。

表現馬卡龍的蕾絲裙邊。

裝飾巧克力
chocolat

只要擁有各種造型的巧克力裝飾，
就能完成如陳列在甜點店般，
風格成熟又華麗的蛋糕。

裝飾巧克力
（1至6）

材料

黏土

MODENA

上色

巧克力
Grace Color
〈Brown〉

白巧克力
Liquitex壓克力顏料
〈Yellow Oxide〉
〈Titaniom White〉

抹茶巧克力
Liquitex壓克力顏料
〈Permanent Green Light〉
〈Yellow Oxide〉
〈Titaniom White〉

準備

將黏土染上喜歡的顏色。
黏土量少不易上色時，可以準備數
個的分量一起製作。

巧克力
將揉成直徑1.8cm圓球的黏土混合
直徑8mm的Grace Color〈Brown〉圓
球，作出焦茶色。

白巧克力
依P.20的要領將黏土以壓克力顏料
〈Yellow Oxide〉、〈Titaniom White〉
染成奶油色。

抹茶巧克力
依P.20的要領將黏土以壓克力顏料
〈Permanent Green Light〉、〈Yellow
Oxide〉、〈Titaniom White〉染成淺
抹茶色。

（1）

1 從染色黏土團中取直徑1cm
圓球（1個），滾成2.5cm的
條狀，再以尺壓成橢圓形片
狀。

為了防止黏土沾黏，可以用烘焙紙
隔開黏土。

2 以刀片切成細條。

3 將切成細條的黏土繞成繩圈
狀。

（2）

1 從染色黏土團中取直徑8mm
圓球（1個），再以尺壓成
2.2cm的圓片。

為了防止黏土沾黏，可以用烘焙紙
隔開黏土。

2 以直徑1.5cm圓形模具自中心
稍微偏一點位置壓取黏土。

依喜好對半切也OK。取下的黏土也
可以利用在裝飾巧克力3・4。

（3）

將染色黏土以尺壓平延展，
再以刀片切成正方形。

**活用蛋糕
裝飾插片**

直接取用實物的蛋
糕裝飾插片會很方
便。剪下喜歡的部
分自由活用吧！

（4）

1 將轉印貼紙的背面朝向水面，以鑷子夾住拆下貼紙。

2 貼在喜好大小的黏土上，再配合貼紙形狀以刀片割掉多餘部分。

摩擦轉印貼紙

以喜歡的大小的黏土配合轉印貼紙花樣，在上方以棒子摩擦＆慢慢移除貼紙。

如果在意空隙，花樣之間再對上轉印貼紙補滿花樣即可。

轉印貼紙　7種願望
（PADICO）

能將圖案轉印在黏土＆UV膠上的貼紙。有花式英文字體＆7種小圖。

裝飾巧克力
（7・8）

材料

Modena Paste（P.75）
Liquitex壓克力顏料
〈Transparent Burnt Umber〉
木工用白膠

準備

將Modena Paste混合壓克力顏料〈Transparent Burnt Umber〉染成茶色。

（7）

將染色的Modena Paste滴在透明夾上，以指尖擦過作成水滴形狀。乾燥後剝下。

（8）

將染色的Modena Paste填滿以玻璃紙作的花嘴，在透明夾上畫出格子線，靜置乾燥。

從透明夾剝下，以剪刀剪成喜歡的大小（約2cm四方形）。再以鑷子捲成筒狀，塗白膠固定。

（5・6）

準備

從染色的黏土團中取直徑1cm圓球（1個）＆滾成約4cm長的條狀，再以尺壓平＆以刀片割成細條。

（5）

將切成細條的黏土繞在吸管上，乾燥後取下。保留弧度部分剪成喜歡的長度。

（6）

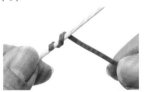

將切成細條的黏土捲在牙籤上，乾燥後取下。
剪去兩端就能作出漂亮的巧克力狀飾。

水果淋醬
巧克力醬

各種色彩豐富＆美味誘人的淋醬！
塗在蛋糕上或在最後點綴裝飾，
請自由使用變化。

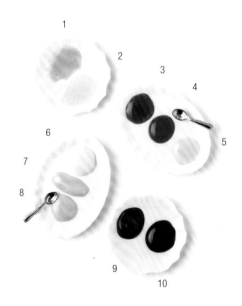

sauce au fruits
sauce au chocolat

淋醬の基底材料

環氧樹脂系黏著劑

混合相同分量的兩劑,化學反應後硬化的接著劑。能作出濃稠度適中&帶有光澤的淋醬。

清漆〈光澤〉

適用於製作帶有透明感&清爽的淋醬。

Modena Paste
（PADICO）

糊糊狀的樹脂黏土。具有耐水性,乾燥後呈半透明狀。可作出無光澤的淋醬。

淋醬の作法

混合下列材料,製作喜歡的顏色。

將作為基底的黏著劑&清漆擠在便條紙上,混合少許的壓克力顏料或塗料。使用環氧樹脂系黏著劑時,需稍微等一段時間使其達到容易塗抹的硬度。

由於乾燥後顏色會變深,調成比預想的顏色再稍微亮一些的色彩吧!

1 草莓醬

清漆〈亮光〉＋DECORATION COLOR〈草莓牛奶〉

2 哈密瓜醬

清漆〈亮光〉＋壓克力顏料〈Permanent Green Light〉

3 焦糖醬

環氧樹脂系黏著劑＋壓克力顏料〈Yellow Oxide〉、〈Transparent Burnt Sienna〉、〈Transparent Burnt Umber〉

4 黑醋栗醬

環氧樹脂系黏著劑＋壓克力顏料〈Deep Brilliant Red〉

5 葡萄柚醬

環氧樹脂系黏著劑＋壓克力顏料〈Cadmiun Yellow Med.Hue〉

6 白巧克力醬

環氧樹脂系黏著劑＋壓克力顏料〈Titaniom White〉、〈Yellow Oxide〉

7 草莓巧克力醬

環氧樹脂系黏著劑＋壓克力顏料〈Titaniom White〉＋DECORATION COLOR〈草莓牛奶〉

8 抹茶巧克力醬

環氧樹脂系黏著劑＋壓克力顏料〈Titaniom White〉、〈Yellow Oxide〉、〈Permanent Sap Green〉

9 巧克力醬A

MODENA PASTE＋壓克力顏料〈Transparent Burnt Umber〉

10 巧克力醬B

環氧樹脂系黏著劑＋壓克力顏料〈Transparent Burnt Umber〉

column

袖珍甜點の飾品

雖然直接將袖珍黏土甜點作為裝飾的效果很不錯,但是只要簡單地加上飾品五金,
就能變身成可愛的包包吊飾&胸針。
與各種飾品五金組合,作出獨一無二的吊飾吧!

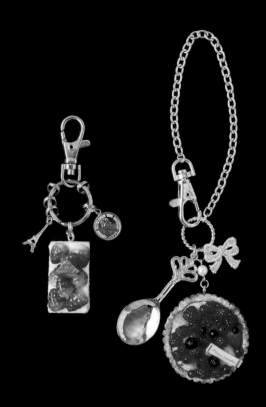

鑰匙圈　　　　　　　包包吊飾

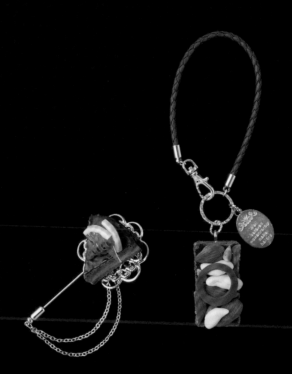

胸針　　　　　包包吊飾

製作飾品 の 材料&工具

以下將介紹製作飾品時的材料&工具。
由於飾品五金種類眾多，
請準備自己喜歡的材料即可。

鑰匙五金

帶有鑰匙環的款式。可以和甜點飾品一起鉤接上金屬配件。

包包五金

有鍊條款&皮繩款。除了可以將造型單圈鉤上甜點飾品之外，接上金屬配件也能作出華麗感

單針胸針（胸針五金）

單針胸針除了帽子之外也能當作胸針使用。以黏著劑在圓盤上黏貼鏤空花片，再貼上甜點飾品。

單圈

用於鉤接五金&配件。也有造型單圈等多種款式，請挑選適合作品的尺寸。

羊眼

用於插進甜點飾品，以便鉤接五金。有各種尺寸，請配合甜點飾品挑選適合的大小。

鏤空花片

甜點不易直接貼在五金上時，可以貼在鏤空花片上。也能以單圈穿過鏤空花片的開孔，鉤接在五金上。

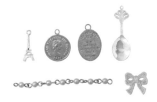

金屬配件‧鍊條‧蕾絲

與甜點飾品搭配的裝飾用配件。尺寸&設計多樣，請選擇喜歡的配件來使用。接有珍珠的鍊條則可剪短使用。

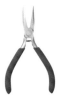

平口鉗

用於夾住或壓扁五金配件的工具。開合單圈時有兩支平口鉗會很方便。

黏著劑

推薦黏接速度快、具有高透明度的Super X Goldclear（施敏打硬）&液狀容易塗抹的Deco Princess（KONISHI）。

飾品 の作法

以下將介紹以黏著劑黏貼甜點＆裝接羊眼的作法。
請自由挑選想製作的甜點＆搭配使用的飾品配件。

① 以黏著劑黏貼

直接將甜點貼在飾品五金的圓盤上即可完成。若因為甜點的形狀不容易抓到平衡時，也可以加入鏤空配件輔助。

胸針

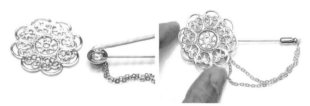

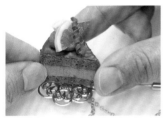

1 將飾品五金的圓盤塗上黏著劑＆貼上鏤空花片。

2 將鏤空花片塗上黏著劑，黏貼甜點。

② 裝接羊眼

若想將甜點掛在飾品配件下方，刺入羊眼＆穿上單圈，就能與金屬配件和鍊條等裝飾配件搭配組合。

鑰匙圈・包包吊飾

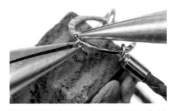

1 以平口鉗夾住羊眼，從甜點的上端扭轉刺入。

2 扳開單圈穿過羊眼＆飾品五金的圈圈，再將單圈閉合。

單圈の使用方法

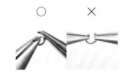

開合單圈時，以兩把平口鉗分別夾住兩側，往前後扳開。注意：若左右扳開，單圈的強度會降低！

趣‧手藝 77

超可愛的迷你 size！
袖珍甜點黏土手作課（暢銷版）

作　　者／関口真優
譯　　者／莊琇雲
發 行 人／詹慶和
選 書 人／Eliza Elegant Zeal
執行編輯／陳姿伶
編　　輯／劉蕙寧‧黃璟安‧詹凱雲
封面設計／韓欣恬
美術編輯／陳麗娜‧周盈汝
內頁排版／造極
出 版 者／Elegant-Boutique新手作
發 行 者／悅智文化事業有限公司　郵政劃撥帳號／19452608
戶　　名／悅智文化事業有限公司
地　　址／220新北市板橋區板新路206號3樓
網　　址／www.elegantbooks.com.tw
電子郵件／elegant.books@msa.hinet.net　電話／(02)8952-4078
傳　　真／(02)8952-4084

2017年8月初版一刷
2023年9月二版一刷　定價350元

JYUSHI NENDO DE TSUKURU TOTTEOKI NO MINIATURE SWEETS
by Mayu Sekiguchi
Copyright © 2016 Mayu Sekiguchi
All rights reserved.
Original Japanese edition published by KAWADE SHOBO SHINSHA Ltd.
Publishers.
This Complex Chinese edition is published by arrangement with
KAWADE SHOBO SHINSHA Ltd. Publishers, Tokyo in care of Tuttle-Mori
Agency, Inc.,
Tokyo through Keio Cultural Enterprise Co., Ltd., New Taipei City,Taiwan

經銷／易可數位行銷股份有限公司
地址／新北市新店區寶橋路235巷6弄3號5樓
電話／(02)8911-0825　　傳真／(02)8911-0801

國家圖書館出版品預行編目(CIP)資料

超可愛的迷你size!袖珍甜點黏土手作課 / 関口真優著；莊琇雲譯. --
二版. -- 新北市：Elegant-Boutique新手作出版：悅智文化事業有限
公司發行, 2023.09
　面；公分. -- (趣.手藝；77)

ISBN 978-626-97141-3-1(平裝)

1.CST: 泥工遊玩 2.CST: 黏土

999.6　　　　　　　　　　　　　　　　　112013743

関口真優
（せきぐち まゆ）

甜點裝飾藝術家。以「擁有的喜悅」為概念，擅長創作高
雅細緻的作品。除了參與TBS「國王的早午餐」等電視及
廣播節目之外，亦活躍於許多媒體。2009年在東京半藏門
創立了甜點裝飾學校「Pastel Sweets関口真優甜點裝飾工
作室」。不僅培育出眾多的講師，其相關技術、指導也廣
受海外注目，受邀至各地擔任講師。目前在台灣、新加坡
皆有舉辦講座，持續地向全世界傳達甜點裝飾的樂趣。著
有《樹脂粘土でつくる かわいいミニチュアパン》、《樹
脂粘土でつくる かわいいミニチュアサンドイッチ》（河
出書房新社）、《おゆまるでスイーツデコ》（大和書
房）、《100円グルーガンでかんたんかわいいスイーツデ
コ＆アクセサリー》（三才ブックス）、《UVレジンで作
るかんたんアクセサリー》（マイナビ）等多本書籍。
http://pastelsweets.com

Staff
設　　計／桑平里美
攝　　影／masaco
造　　型／鈴木亜希子
編　　輯／矢澤純子

〈製作協助〉及川聖子
〈攝影紙小物協助〉岡崎直哉

〈材料協助〉

PADICO
http://www.padico.co.jp

日清アソシエイツ
http://nisshin-nendo.hobby.life.co.jp

TAMIYA
http://www.tamiya.com/japan/index.htm
※本書刊登的商品資訊為2016年2月的情報。